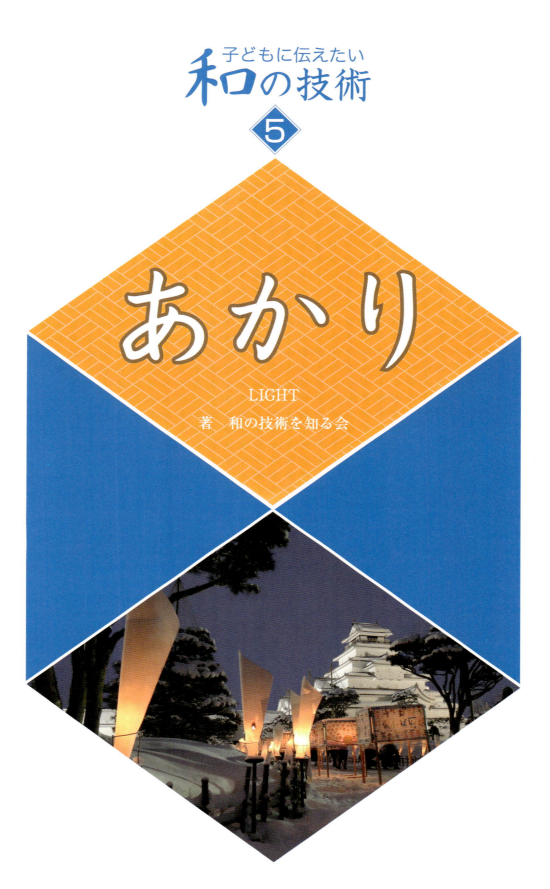

あかり

子どもに伝えたい和の技術 ⑤

LIGHT

著　和の技術を知る会

はじめに

奥深い文化をもつ、和のあかりの世界

　日本のあかりというと、どんなものを思い浮かべるでしょうか。ひな人形で飾るぼんぼり、祭りで見るちょうちん、仏壇にともすろうそくなど、いろいろありますね。油やろうそくで火をともしていた時代、日本ではさまざまなあかりの道具が生まれ、それは世界的に見ても独特の文化であるといわれています。江戸時代までに登場した室内で使うあかり道具だけでも、あんどん、短けい、しょく台、手しょく、ぼんぼりなどがあり、それらはさまざまな工芸の技術が集まり、作られてきました。さらに、障子や白い壁、たたみなど、建物への反射を利用するなど、あかりをとりいれやすいくふうがされています。そして、今は、室内全体を明るくする電気のあかりがあたりまえの時代ですが、近年この和のあかりの文化が、人や環境にやさしく、美しいあかりとして見直されています。

　日本は、同時に最先端のあかり開発にも力を発揮しています。青色発光ダイオード（LED）を開発してノーベル賞をうけたのは３人の日本人です。この開発がもととなり、LEDが生活で使いやすい省エネルギーのあかりとなったのです。

　日本の文化を代表する技ともいえるあかりの数々を、この本で学んでいきましょう。そして、あかりの未来を考えるきっかけにしてください。

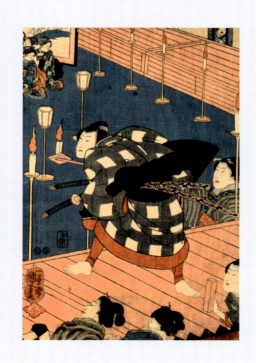

もくじ

あかりの世界へようこそ・・・・・4
　身のまわりのあかり・・・・・・・・・4
　日本のあかり道具・・・・・・・・・6
　(室内用・屋外用・移動用)

あかり作りの技を見てみよう・・・・・10
　和ろうそく作りの技・・・・・・・・・10
　新しい省エネルギーあかりの技術・・・・・・・・・14

あかりの光るしくみを知ろう・・・・・16

あかりの活躍を知ろう・・・・・18
　毎日のくらしのあかり・・・・・・・・18
　社会で働くあかり・・・・・・・・・19

日本のいろいろなあかりスポット・・・・・22

キャンドル作りにチャレンジ！・・・・・24

もっとあかりを知ろう・・・・・26
　あかりの歴史・・・・・・・・・26
　世界のあかり・・・・・・・・・29
　人々の祈りとあかり・・・・・・・・30
　あかりに関わる仕事をするには・・・・・・・・・31

あかりの世界へようこそ

身のまわりのあかり

いろいろなあかりを紹介します。暗がりに光るあかりは、みなさんのくらしを助け、景色を美しくいろどります。自分の身近にあるあかりを探してみるのもよいでしょう。

キャンドル
バースデーケーキに年の数のキャンドル(洋ろうそく)はかかせないものです。キャンドルは、石油を主原料に作られます。香りがするもの、いろいろな形のものなど、種類が豊富なのも特徴です。

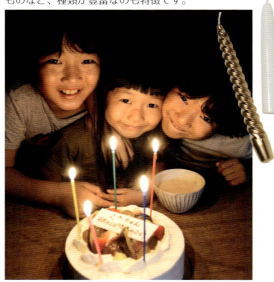

障子あかり
昔ながらの日本の家にかかせない障子は、うすく丈夫な和紙がはられています。昼間、人目をさえぎり、室内に日の光をとりこむ役割もありました。自然を利用した、生活の知恵です。

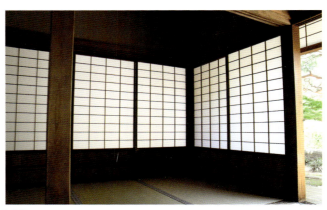

和ろうそく
天然素材だけで作られる和ろうそくは、すすが少なく、風で火が消えにくいのが特徴です。家庭で使っているほか、寺院や神社などでも使っているところがあります。(10～13ページ参照)

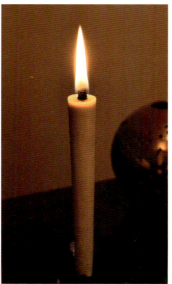

スタンド
移動ができる、立てて使う照明です。ベッドの横に置いたり、勉強机に置いたりするほか、部屋の雰囲気を作るなど、使用目的によりいろいろなものがあります。

室内照明
室内を照らす照明は、日がしずんでからのくらしになくてはならないものです。デザインが豊富で、インテリアに合わせて選ぶ楽しみもあります。

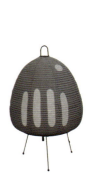

街灯

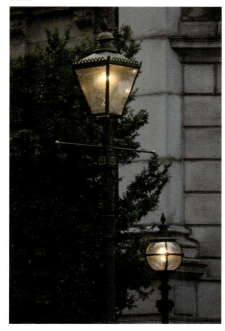

夕ぐれどきにあかりがつきはじめる街灯。夜の街の安全のために広がりました。観光地などでは、街の雰囲気に合わせたデザインもあります。

月あかり

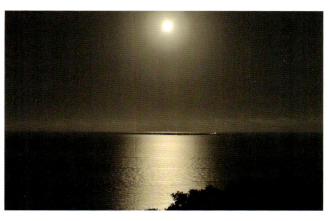

晴れた日の夜には、月のあかりがよく見えます。水辺では月の光が映って見えるので、より明るさがわかります。

夜景

家や建物のあかり、街灯、店の看板、車のライトなどさまざまなあかりがまざり合い、特別な景観を作ります。函館市（北海道）は湾の形も美しく「100万ドルの夜景」といわれています。

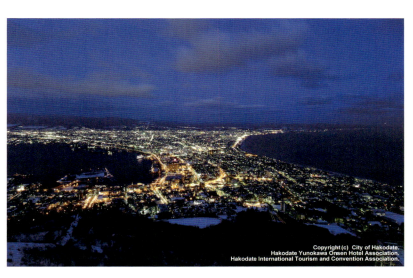

祭りのあかり

日本全国でさまざまな祭りがおこなわれます。そこではちょうちんが大活躍します。神社・寺院の印や、祭りに寄付をした人の名前などがかかれたちょうちんは、和の雰囲気を演出し、祭りをにぎやかにしてくれます。

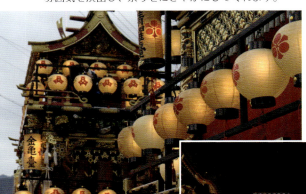

岐阜県飛騨市でおこなわれる「古川祭」の山車

東京都台東区の鷲神社でおこなわれる「酉の市」

ライトアップ

樹木や庭園、建物などのライトアップも身近な景色です。下呂温泉（岐阜県）にある「苗代桜」は、水田に映る姿も幻想的です。

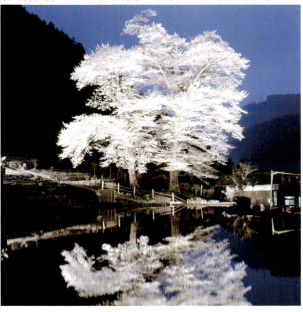

日本のあかり道具

古くから日本で使われてきたあかりの道具を、使い方別で見てみましょう。木の火⇒油の火⇒ろうそくの火⇒ガスの火⇒電気と、次々に新しい光源（あかりのもと）が登場しながら、それぞれが今も続いています。

室内用のあかり

ひょうそく
火皿（16ページ参照）よりも多く油を入れられるようにくふうされた道具です。灯芯（10ページ参照）に油を吸わせて火をつけます。形はいろいろあり、「たんころ」「ともしびたて」などのよび名もあります。

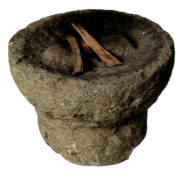

ひでばち
上を浅くけずった石（または鉄）の上でヒデ（マツ）を燃やしてあかりにします。土間などで作業するときには、近年まで使われていました。

瓦灯のあかりが描かれている芝居絵です。

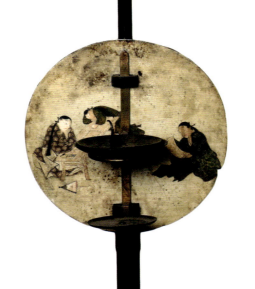

瓦灯（かとう）
瓦の素材などで作られたあかりの道具で、光源は油の火です。ふだん火皿は上に置いて使いますが、風が強いときや夜寝るときには下に入れて使います。

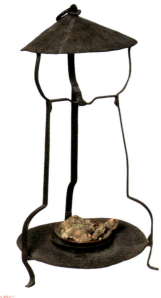

松脂灯台（まつやにとうだい）
マツからとれる樹液・マツヤニを燃やしてあかりにする道具です。マツヤニはすべり止めや接着剤、塗料などにも使われます。

法隆寺灯台（ほうりゅうじとうだい）
火をともす皿の後ろにある丸い板が反射板になり、効率よく明るくする道具。法隆寺（奈良県）に同じ形のものがあることから、こうよばれています。

あかりの世界へようこそ

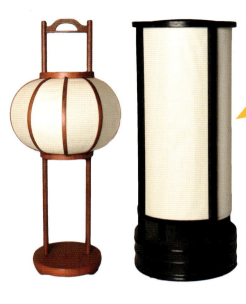

あんどん
木や鉄のわくに和紙をはり、その中で火をともします。白い紙の反射のおかげで小さな火でもより明るく見せるくふうがされています。おもに油の火をともします。

しょく台
しょく（燭）とはろうそく（蝋燭）を表し、それをのせる台。細い棒がつき出ているのが特徴です。写真左は陶製、右は根来塗り（うるし）の木製です。

書見あんどん
前面にレンズがあり、中でともした火のあかりがより強くなるようにくふうされたものです。本を読んだり、文字を書いたりするために作られました。

ねずみ短けい
柱に油を入れる火皿をのせる台がついたものを、高さにより長けい、短けいとよびます。そのうち、空気の力を利用して火皿へ自動的に油をそそぐしかけを取り入れたのが、このねずみ短けいです。

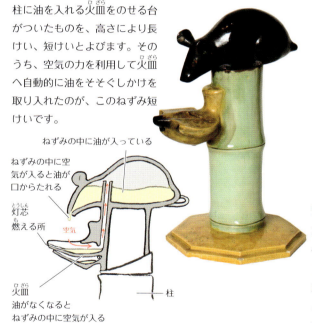

ねずみの中に油が入っている
ねずみの中に空気が入ると油が口からたれる
灯芯　燃える所
空気
火皿　油がなくなるとねずみの中に空気が入る
柱

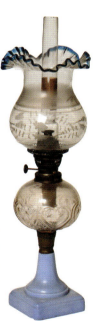

ランプ
石油ランプは外国から伝わりました。これは日本の職人が作った国産品です。金魚ばちのような形は和を感じさせます。

火のおこし方

今のようにライターやマッチのない時代、木や油、ろうそくに火をつけるにはどうしていたのでしょうか。日本で使われていた2種類の方法を紹介します。

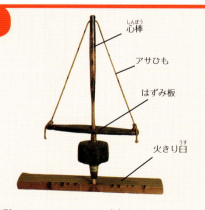

心棒／アサひも／はずみ板／火きり臼

舞ぎり式
板の上に木の棒を立て、回転させて摩擦で火をおこす方法です。はずみ板を上下させて回します。

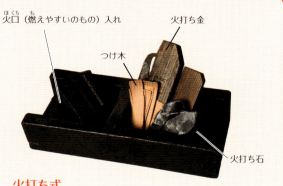

火口（燃えやすいもの）入れ／火打ち金／つけ木／火打ち石

火打ち式
家庭で使われていた方法です。火打ち金に石を打ちつけた衝撃で火花をちらし、火をおこします。

屋外用のあかり

かがり火なべ
鉄製のかごで、中にマツやカバの木などを割ったものを入れ、火をたく道具。背の高いものやつり下げるものもあります。

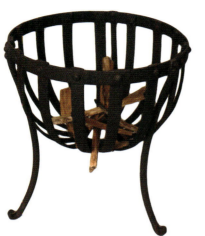

かがり火
今でも、屋外で夜におこなわれるたきぎ能や祭りなどで活躍するかがり火。山梨県大月市の「かがり火まつり」では多くのかがり火がたかれます。

看板あんどん
昼間はそのまま看板として、夜は中に火をつけて明るく見やすくします。

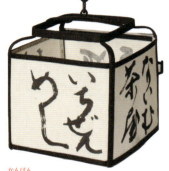

つり灯ろう
建物の外や、のき先につるして火をともします。屋敷や寺院、店などで使われました。

ちょうちん
細いタケひごなどに和紙をはり、小さくたためるちょうちんは、日本独自のあかり道具です。底にろうそくを立てて使います。

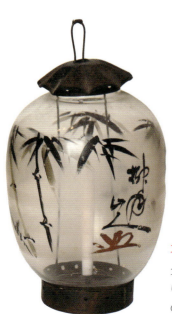

ガラスちょうちん
ガラスの製造方法が日本に伝わり、紙より燃えにくいガラス製のちょうちんが登場しました。

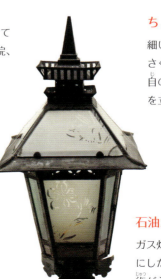

石油ガス灯
ガス灯の形をした、石油の火を光源にした街灯です。ガスの扱いには技術が必要だったため、外国風のデザインだけをとりいれたものです。

あかりの世界へようこそ

移動用のあかり

松明（たいまつ）
マツやタケなどの燃えやすいものを、手に持てるように束ねた、古くからある移動用のあかりです。

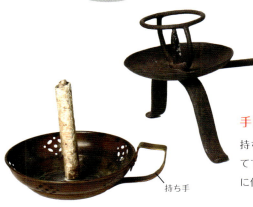

手しょく
持ち手をつけた移動用のろうそく立てです。覆いはなく、建物内の移動に使われました。

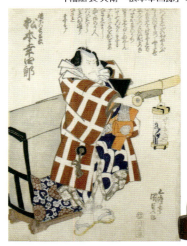

「幡随長兵衛　松本幸四郎」の芝居絵

小田原ちょうちん
ちょうちんをたたむと、上下の木の部分が重なって小さくなります。もとは、東海道の宿場・小田原で作られたもので、小さくたためるため旅に便利でした。小さくたたんで懐に入れられることから、懐ちょうちんともよばれます。

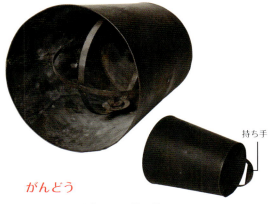

がんどう
中のろうそく立てには鉄の輪のしかけがあり、かたむけてもろうそくが横にならないのが特徴。前だけを照らす懐中電灯のような道具です。

手さげちょうちん
かごや箱に和紙をはったものに持ち手をつけたもので、たたむことはできません。移動のときに使われました。

旅の携帯あかり

道が整備され、地方から地方への移動が多くなる江戸時代には、旅に便利な持ち運びしやすいあかりが作られるようになります。

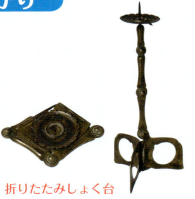

折りたたみしょく台
うすい板のようにたためるろうそく立ては、真鍮製で高価なものでした。

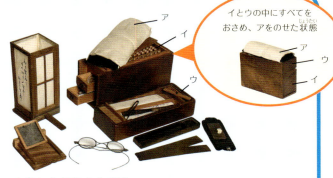

イとウの中にすべてをおさめ、アをのせた状態

（旅）まくらあんどん
そろばんや筆記用具、めがね、手しょく、ろうそくなど、旅道具がそろった箱で、すべておさめるとまくら（写真右）になるしくみです。

あかり作りの技を見てみよう

和ろうそく作りの技

人々が生み出してきたさまざまな"あかり"のひとつに、和ろうそくがあります。自然の材料を用いて日本独自に発展してきた、和ろうそく作りのスゴ技を見ていきましょう。

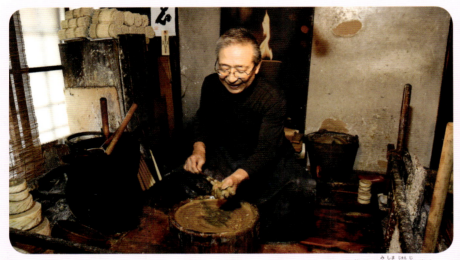

7代目 三嶋 順二 さん

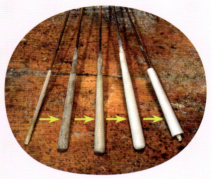

▼原形から完成までの和ろうそく

江戸時代から続く「生掛け和ろうそく」の製作の工程は、天然の材料を用いて、すべて手作りです。

基本の流れ

まじりけのない原料で何度も何度も、木ろうをぬり重ねる方法を生掛けといいます。

1 木ろうを溶かす → 2 木ろうを練る → 3 原形作り → 4 下掛け → 5 上掛け → 6 芯出し → 7 寸法そろえ → 8 完成

材料を知る

和ろうそくの原料は、植物のハゼの実などからとった木ろうを使います。芯の材料は灯芯（イグサのずい）と和紙と真綿など天然の素材です。

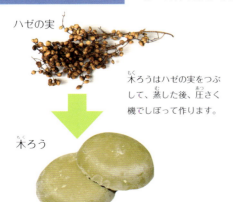

ハゼの実

木ろうはハゼの実をつぶして、蒸した後、圧さく機でしぼって作ります。

木ろう

和紙

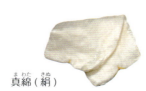

真綿（絹）

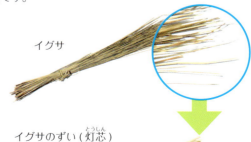

イグサ

イグサのずい（灯芯）

灯芯には、イグサからその皮の中に通る白色の「ずい」を取り出して使います。

芯作りの技を見てみよう

和ろうそくの芯(10ページ材料参照)は、和紙の上に灯芯(イグサのずい)を巻きつけ、さらにほどけないように真綿でとめます。

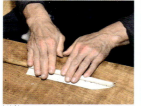
竹串に和紙を巻きます。

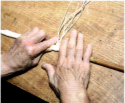
和紙にイグサのずいを巻きます。

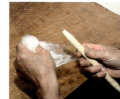
さらに真綿で灯芯(イグサのずい)をとめます。

できあがった芯 / 芯の中は空洞 / ろうそくの号数と芯の長さ
2匁(約7.5cm) / 10匁(約15cm) / 20匁(約19cm)

1 木ろうを溶かす
和ろうそく作りの最初の工程で、材料の木ろうを溶かす作業です。

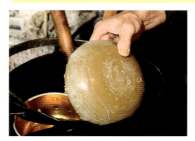
炭火をおこしたコンロの上のなべに、木ろうを入れて溶かします。

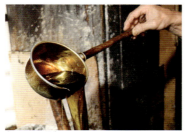
溶かした木ろうの温度は70〜90度ほどです。

2 木ろうを練る

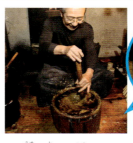
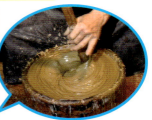

練った木ろうの温度は44〜45度

木の臼に溶けた木ろうと前日に残った木ろうを臼からかき出してまぜ、すりこぎでよく練りこみます。この練りが和ろうそく作りの基本で、30〜40分ほど練るとねばりのある木ろうになります。

3 原形作り

ひとまとめにした竹串を木ろうにつけ、引き上げて両手で広げ、また閉じます。回転をあたえながらこれをくり返すことでろうそくが太くなり、また遠心力と木ろうのつけ具合で頭部が太くなります。長年の熟練の技ではじめてできることです。

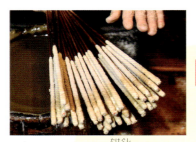
一度に30〜40本の竹串をあつかいます。

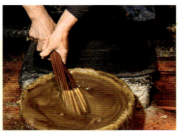
ねばりのある木ろうをまんべんなくつくようにします。

この作業をくり返すことで、少しずつ太くなっていきます。

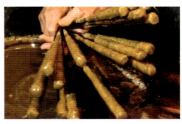
作業をくり返すうちに、ろうそくの太さが変わっていきます。

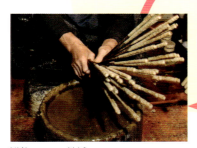
竹串を広げ、均等に回転をあたえます。

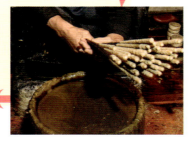
引きあげます。はじめのうちはまだ、灯芯が見える状態です。

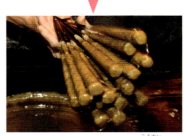
予定の太さになったら、次の工程へのタイミングをはかります。

4 下掛け(下ぬり)の技

下掛けは、1〜3までの原形作りの工程を終えた後の、ある程度太さの調整もする重要な工程です。

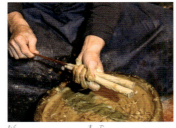
木ろうをじかに素手でぬりつけます。木ろうの温度は44度以上もあり、かなり熱めの風呂と同じです。

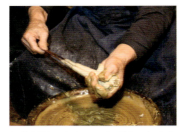
しあがりの太さの一歩手前でとめるという、繊細な技が必要です。

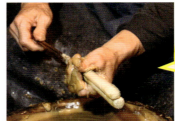
手の動かし方で、空気がまざり、ろうそくの白い生地がきれいに出はじめます。

しあがり、一歩手前の工程ですが、表面はまだきめが粗い状態です。

5 上掛け(上ぬり)の技

下掛けと同じような作業に見えますが、和ろうそくの表面に、ほどよく空気をふくませるこの工程は、もっとも熟練の技が要求されるといわれます。

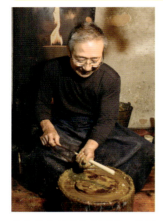
ろうそくが手の中で4〜5回往復する間に、ツルっとした白さに変わります。

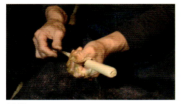
竹串を回す右手の速度と左手のする速度のかみ合わせや手かげんがたいせつです。

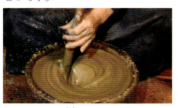
季節により、木ろうをたし、温度や練る速度などの具合を調整します。

下掛けと上掛けの表面のなめらかさがちがいます。(左:下掛け、右:上掛け)

6 芯出し

ろうそくの火をつける部分を切り出す工程です。

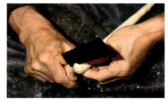
ろうそくの頭部は、木ろうで覆われているので、熱した包丁で頭部を切り出します。

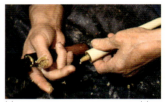
芯の長さを調整し、きれいに芯を出しきります。

7 寸法そろえ

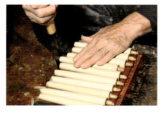
竹串をぬき、再び熱した包丁で、ろうそくの長さをそろえます。

8 完成

ここまですべて手作りで作られるため、1日にできる量は100〜150本です。

240年以上も続く岐阜県飛騨古川の三嶋ろうそく店は、和ろうそくをすべて手作りしています。7代目三嶋順二さんの熟練のスゴ技により作られ、さらに息子へ引きつがれています。

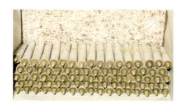
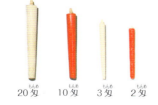
20匁　10匁　3匁　2匁

(三嶋和ろうそく店では50匁以上の芯は自分で作りますが、20匁までの芯は人手の都合上、仕入れにしています)

朱ろうそく

飛騨では一般的にめでたいとき、正月三が日、彼岸や報恩講などの仏教行事や法事などには「朱ろうそく」が用いられます。

朱掛け

朱はハゼの実を精製した白ろうと朱の顔料をまぜ合わせて作ります。

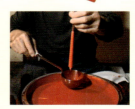
できあがった白いろうそくに朱を掛けるのは、高度な技が必要です。

和ろうそくをもっと知ろう

あかり作りの技を見てみよう

会津の和ろうそく

福島県会津若松で和ろうそくが作られたのは、今から約500年前。領主芦名盛信が、漆の植樹を奨励し、漆器とろうそく作りが盛んになりました。高価なものでしたが、儀式などで使うため、絵をつけたろうそくも考案され、その品質のよさは全国に広まりました。

鶴岡の和ろうそく

山形県の鶴岡特産のろうそくは、「花紋燭」ともよばれ、御所車や花模様などを顔料で描いた華やかさが、特徴です。その歴史は300年にもおよび、江戸時代庄内藩酒井家が将軍に献上したといわれ、当時は20軒もの和ろうそく店があったようです。

京都の和ろうそく

寺社の多い京都では、ろうそくは昔から寺院や貴族の一部が使っていました。その歴史は古く、最初は輸入されていましたが、室町時代には、国産の和ろうそくが作られ、江戸時代の中期には生産量ものびましたが、やはり高価なものでした。

七尾の和ろうそく

1650(慶安3)年ごろ七尾(石川県)では、「蝋燭座」とよばれる、和ろうそくの製造販売の組合が作られていました。七尾は北前船という日本の各地を結ぶ商船のある港でもあり、九州や東北などにも七尾の和ろうそくは届けられていました。

菜の花を主原料にした和ろうそく

岡崎の和ろうそく

岡崎のろうそくには、300年の歴史があります。ハゼの実の木ろうで手作りされる和ろうそくは「三州岡崎和ろうそく」として広まりました。今でも3軒の和ろうそく店があり、愛知県の貴重な匠の技として伝承されています。

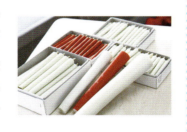

越後の和ろうそく

新潟県生まれの絵ろうそくは「越後の花ろうそく」とよばれています。雪の多い北国で、仏だんに供える花のない季節、花をろうそくに描き、代わりにしたことから「花ろうそく」が生まれました。1本ずつ手描きでていねいに描かれています。

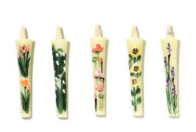

●和ろうそくと洋ろうそくのちがい

和ろうそくと洋ろうそくの大きなちがいは、まず原料です。和ろうそくの原料は、おもに植物のハゼの実から作った木ろうを使います。和ろうそくの芯は、和紙の上にイグサのずいを巻いたものを使用しています。一方の洋ろうそくは、石油から精製した、パラフィンを使い、芯は木綿糸を中心とした糸芯を使用します。

ろうそくは、はじめは唐（中国）から輸入していましたが、日本独自に作られはじめ、発達したのが和ろうそくです。明治時代にはパラフィン製の大量生産できる洋ろうそくが日本にも広く普及しました。

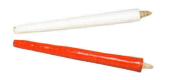

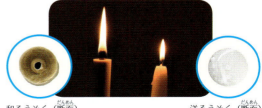

和ろうそく（断面）　　洋ろうそく（断面）

① 炎は和ろうそくの方が、芯は中空なので大きく、ゆらぎがあります。
② 和ろうそくはすすが出にくく、仏だんや部屋がよごれにくいです。
③ 和ろうそくは、ときどき芯切り（燃え進んで炭化した芯を切る）が必要です。
④ 洋ろうそくは大量生産できますが、和ろうそくは、手作りが多いです。

新しい省エネルギーあかりの技術

これからは、あかりもエネルギーを節約することがたいせつです。消費電力が少なく長い寿命のあかりとして、LEDや有機ELの活躍が期待されています。そのしくみを見てみましょう。

LEDのあかり

わたしたちの身のまわりには、信号や家庭でのあかり、ライトアップなどにもLEDのあかりがたくさん利用されています。

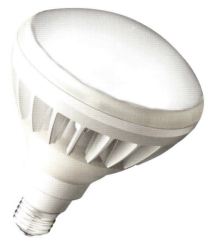

LED電球
LED電球は寿命が約4～6万時間と長く、ふつうの白熱電球の1,000時間、電球型蛍光灯の6,000～1万時間をはるかに上まわります。

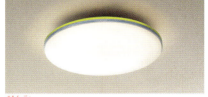

LEDシーリングライト
明るさや色なども調節できるものがあります。

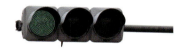

信号機
光っているつぶのひとつずつがLEDです。

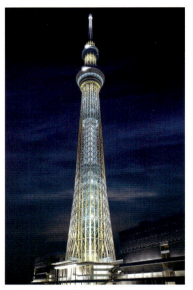

ライトアップ
東京スカイツリーのライトアップはLED照明です。

LEDのしくみ

LEDはLight Emitting Diodeの頭文字をとったよび名です。電気を流すと光を発する半導体のことで、発光ダイオードともいわれます。

P型・N型とよぶ2つの半導体を使い、P型にはプラスの電気、N型にはマイナスの電気が流れるようにコントロールします。プラスとマイナスの電気がぶつかり、そのとき生じたエネルギーが光に変わります。赤色、黄色、だいだい色、青色、白色のLEDが開発され、特に青色と黄色LEDから白色光が作り出されるようになり、電球や照明などの実用に、より広がりました。

半導体とは
半導体は電気を通しやすい導体と電気を通さない絶縁体の中間の性質をもっている物質のことです。

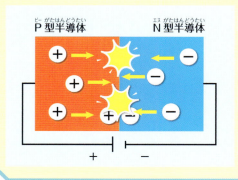

LEDの特徴

1. **長寿命** …… LED電球の寿命は、1日10時間の使用で10年間、その間は電球を変えなくてもよいのです。

2. **省エネルギー** …… 消費電力は白熱電球のほぼ7分の1です。

3. **赤外線・紫外線をふくまない** …… 赤外線・紫外線をふくまないため絵画や植物を近いところで照らすこともでき、虫が近よりにくい特徴もあります。

4. **小型で軽い** …… 小型で軽い指先に乗るくらいのLEDもできるので、器具も軽く小さくでき、光だけを強調したデザインにもむいています。

あかり作りの技を見てみよう

有機ELのあかり

LEDより、さらに進化したあかりとして、有機ELが注目されています。特定の有機物に電圧をかけると有機物が光る現象を利用したものです。熱をほとんど出さずに、水銀などの有害物質もふくまないので、次世代のあかりのもととして期待されています。

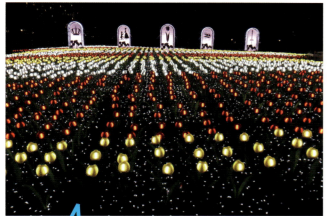

光るチューリップ
長崎県佐世保市のハウステンボスで2015(平成27)年の「チューリップ祭」に5,000本の有機ELチューリップが登場しました。15,000枚の有機ELパネルを使い、花の曲線の美しさも、再現されました。

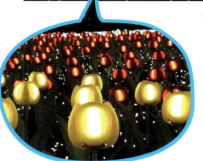

桜の妖精
面で光り、紙のように薄く軽い有機EL照明は、まるで「光る紙」のようです。ペーパークラフトの人形ともよく合う最新のアートです。

Habataki
有機EL照明を2枚組み合わせて光の羽を表現。音楽に合わせ明るくなったり暗くなったりしながらはばたき、角度により七色にも見えます。

有機ELのしくみ

Electro Luminescenceの頭文字をとったよび名です。有機化合物に電圧を加えて発光させるので、有機発光ダイオードともいわれます。

有機物の中には、電気を流すと光を発するものがあります。有機ELは、その光を発する性質を利用したものです。使う有機物の層は髪の毛の太さの1,000分の1以下、その薄い発光層をプラスとマイナスの電極ではさみ、電圧をかけて2つの電極からそれぞれプラスとマイナスの電荷を持つ「正孔」と「電子」を注入します。両者が発光層で合体すると、発光層である有機物はいったん高いエネルギー状態（励起）になります。そこから、元の低いエネルギー状態（基底）にもどるときに、有機発光層はエネルギーを光として放出します。

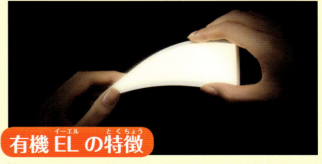

有機ELの特徴

1 薄く曲げられる … 薄くてやわらかく曲げることも可能で、さまざまな照明の使いみちで活用できます。

2 面発光 ………… LEDは点の光ですが、有機ELは面の光なので、広い範囲をムラなく照らすことができます。光のかべや天井も可能です。

3 低発熱 ………… 省エネルギーで熱くならないので、商品や美術品などをいためず、生鮮食品の照明などにも適しています。

4 発光色が多彩 …… 使う有機物の素材でいろいろな色を作り出せるので、さまざまな使いみちがあります。

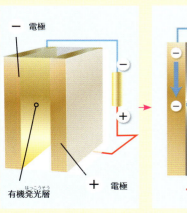
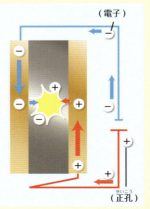

あかりの光るしくみを知ろう

わたしたちは火を発見し、夜でも明るい光を用いてくらしてきました。その後、電気という新しいエネルギーが登場し、白熱電球・蛍光灯と発明されてきました。これらのあかりは、どんなしくみになっているのでしょうか。

火皿

油と灯芯（10ページ参照）を使います。油にひたした灯芯から、毛細管現象※で油をひたしていない先まで油がしみ通ります。灯芯の先に火をつけると、しみ通ってくる油と芯を燃やして炎が光ります。

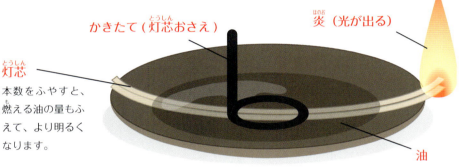

- かきたて（灯芯おさえ）
- 炎（光が出る）
- 灯芯　本数をふやすと、燃える油の量もふえて、より明るくなります。
- 油

※毛細管現象…細い管や繊維と繊維のすき間の空間を、液体がしみ通る現象。

ろうそく

ろうそくの芯の先に火をつけると、周囲のろうが溶けて芯にしみこみ、炎の熱で気体になり、燃えて明るい炎になります。

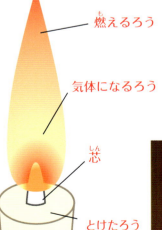

- 燃えるろう
- 気体になるろう
- 芯
- とけたろう（液体）

石油ランプ

石油にひたした芯から、毛細管現象で芯のひたしていない先までしみ通ります。火をつけるとしみ通ってくる石油と芯が燃えて明るい炎で照らします。ほやが下からの空気の流れを作ったり、風よけにもなります。

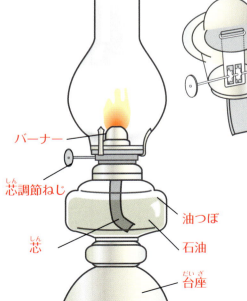

- ほや
- バーナー
- 芯調節ねじ
- 芯
- 油つぼ
- 石油
- 台座

芯の調節
ねじを回し芯の上げ下げで、明るさを調節します。

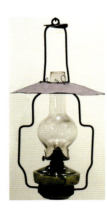

つりランプ

ガス灯

明治時代に登場した街灯として使われていたガス灯。ガス管を引いて直接、ガスに火をつけていました。のちに、マントル（絹を編んだ袋に化学薬品をしみこませた発光体）をガスの炎の上にかぶせて白熱させ、裸火の5倍のとても明るい光になりました。

点火棒　点灯させるときは、長い棒の先たんのパイプにつめた硫黄を燃やし、高い位置のガス灯に火をつけます。

白熱電球

現在のフィラメントはタングステンという高温でも溶けにくい金属でできています。フィラメントに流した電流が、電気抵抗で高温になり、白熱して明るい光を出します。

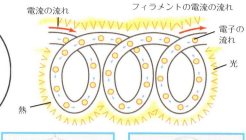

実用化された最初の国産電球。タケなどを焼き炭化させたカーボンのフィラメントを活用します。

世界初の二重コイルの白熱電球。二重コイルは光の量を多くし、フィラメントを長持ちさせます。

蛍光灯

スイッチを入れると蛍光管の中に電子が飛び出し、水銀原子とぶつかり紫外線を出します。この紫外線が蛍光灯の内部にぬってある蛍光物質に当たって目に見える光になります。

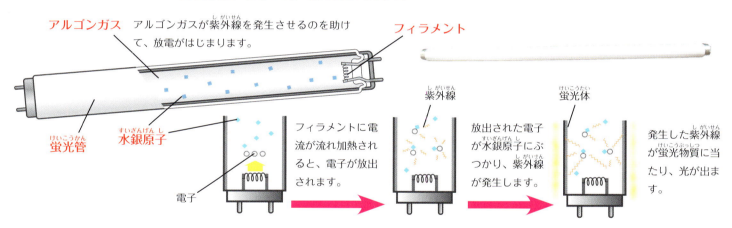

アルゴンガスが紫外線を発生させるのを助けて、放電がはじまります。

フィラメントに電流が流れ加熱されると、電子が放出されます。

放出された電子が水銀原子にぶつかり、紫外線が発生します。

発生した紫外線が蛍光物質に当たり、光が出ます。

明るさの比較を知ろう

光源（あかりのもと）のちがいによる明るさをくらべてみました。左上から油のあかり、ろうそくのあかり、石油のあかり、白熱電球のあかりです。本がどのように見えるかくらべてみましょう。

油のあかり
ナタネ油を使ったあかりです。

ろうそくのあかり
油のあかりの約2倍の明るさです。

石油のあかり
油のあかりの約5倍の明るさです。

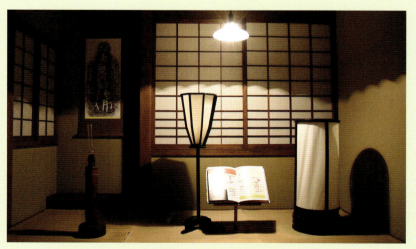

白熱電球（60ワット） 油のあかりの約80倍で、この中でいちばん明るい照明です。

あかりの活躍を知ろう

毎日のくらしのあかり

わたしたちの毎日のくらしにあかりはかかせません。家族みんなが集うリビング、浴室や洗面所、寝室など、いろいろなところにLEDのあかりがとりいれられ、場面に応じて活躍しています。

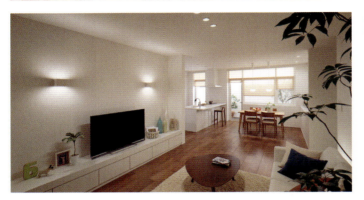

リビングのあかり
リビングは家族が集まるところです。一日のつかれをいやし、くつろげるあかりがたいせつです。ここでは天井や壁をやわらかく照らすくふうがされています。

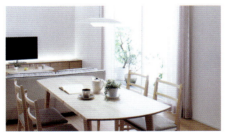

食卓のあかり
おいしく食事をしながら、家族とコミュニケーションするたいせつな場所。つり下げ型で手もとを明るく照らします。

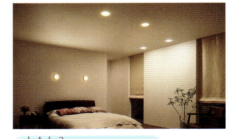

寝室のあかり
寝室のあかりは寝るときには、まぶしくないやわらかな光がよいでしょう。明るさを調節できる照明です。

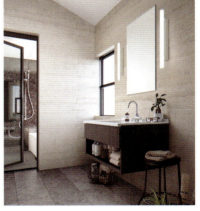

洗面所のあかり
歯みがきや顔を洗う身だしなみに使います。鏡の左右にたて型のライトがついています。

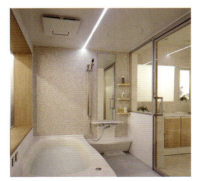

浴室のあかり
浴室は、全体に明るさがとどく照明がよいでしょう。白色系の防湿LEDライトが使われています。

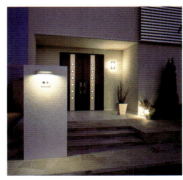

玄関のあかり
夜間、防犯用にも役立つ玄関の外あかり。最近は人感センサーで、人が近づくとつく照明もあります。

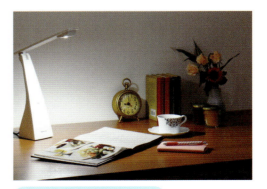

読書のあかり
本を読むときは、手もとをしっかりと照らし、文字がくっきりと見えるあかりがたいせつです。

社会で働くあかり

身のまわりには、防犯や安全を知らせるあかりがあります。身近なところでは、道路の信号機や電光掲示板。空港の照明や船の安全を守る灯台など、社会を支える、さまざまなあかりの活躍を見てみましょう。

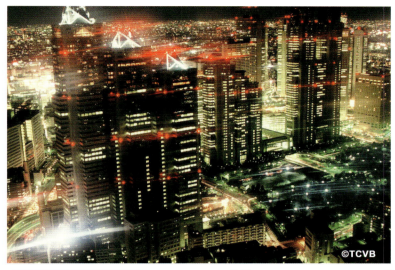

都会のあかり

高層ビル群のあかりは24時間、ねむらずに働く都市のシンボルです。飛行機に高い建物の存在を知らせる航空障害灯などが設置されている東京の夜景です。

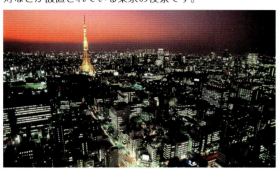

スタジアム

スポーツ観戦を快適に楽しむための照明は、ドームの屋根部にリング状に配置され、ドーム全体が明るく見えるようくふうされています。（埼玉県所沢市／西武プリンスドーム）

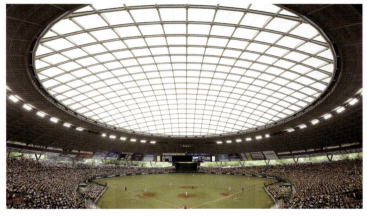

水族館

この水族館はLED照明を国内ではじめて採用しました。約450種2万点の水生生物がおり、水そうの中の生物がよく見えるようにくふうされています。（新潟県新潟市／マリンピア日本海）

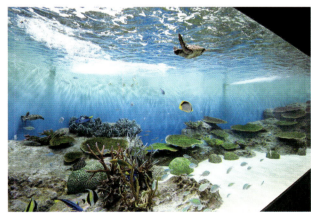

駅前

やわらかい間接光で、夜間でも駅前の安全を守ります。（埼玉県川越市／川越駅西口広場）

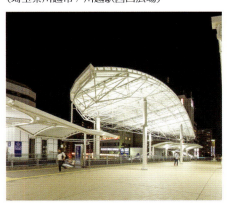

防犯灯

夜間も明るく安全に照らす防犯灯です。（埼玉県三郷市／新三郷駅前）

トンネル

性能も向上し省エネルギーであることから、トンネル照明にもLEDのあかりが普及してきています。
（東九州自動車道／谷川トンネル）

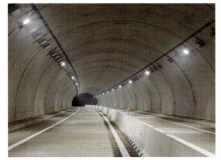

空港

夜間の空港には飛行場照明として、進入灯、滑走路灯、誘導路灯などが設置され、飛行機の離着陸の安全を確保します。

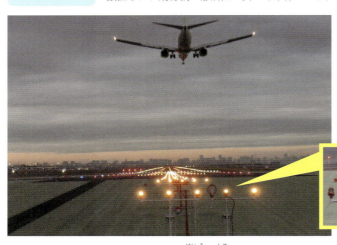

誘導路のあかり
飛行機を滑走路まで導くあかりで、青色ですが誘導路の中心線は緑色です。

進入灯 飛行機が着陸するための最終経路を示すためのあかりで、滑走路の中心線と進入方向を示す灯火です。

空港ターミナル

ターミナルには、飛行機を利用する多くの人たちが集まります。掲示板などいろいろなところにLEDが使われ、最新の設備もあります。

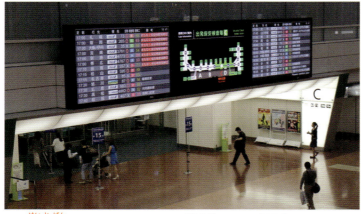

空港掲示板 飛行機の発着を知らせる掲示板で、案内表示器ともよびます。

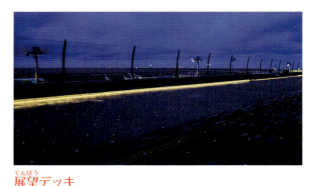

展望デッキ
夜間には4,000個のLEDライトがかがやき、夜の滑走路の灯火も見ることができます。（東京都／羽田空港第2ターミナル）

灯台のあかり

港や岬、島などの高台に築かれ、航行する船に、陸地の遠近や、港口などの位置を知らせます。

漁船

魚をとるため漁船には、集魚灯とよばれる魚を集めるためのあかりが設備されているものもあります。

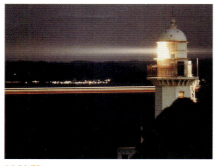

観音埼灯台
日本で最初の西洋式灯台で、現在は3代目です。灯台の高さ19メートル、光のとどく距離は約35キロメートルです。（神奈川県横須賀市）

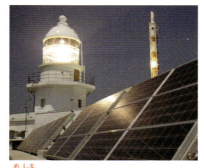

女島灯台と太陽電池
九州の五島列島にある女島に建つ灯台です。灯台守がいる有人灯台でしたが、今は無人化で、太陽電池パネルも使用しています。（長崎県五島市浜町女島）

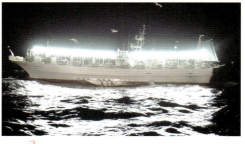

イカ釣り漁船
日本の近海は、世界最大のスルメイカの漁場です。従来は、夜間、ハロゲン灯やメタルハライド灯などの集魚灯を使っていました。近年はイカの青緑色に集まる習性の利用や、省エネルギーの視点からLED灯による漁法へと進化しています。

あかりの活躍を知ろう

橋
都会の大きな橋のライトアップは、美しい夜景だけではなく、港湾を通行する船の安全性の確保に役立っています。

信号機
交通を整理し安全を確保するための信号機は、世界共通で、青（緑）、黄、赤の３色になっています。主要道路ではLED化も進んでいます。

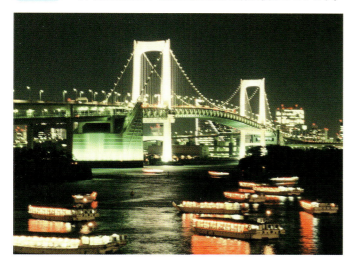

▶防災対応型
下段の矢印で災害発生時、都心部への交通整理する表示をします。

▲歩行者専用信号
たて型が多く下が青（緑）、上が赤になっており、残り時間の表示がわかるものもあります。

電車と電光掲示
電光掲示板は次の電車の案内、停車駅の案内、警告表示などを知るたいせつな役割をします。

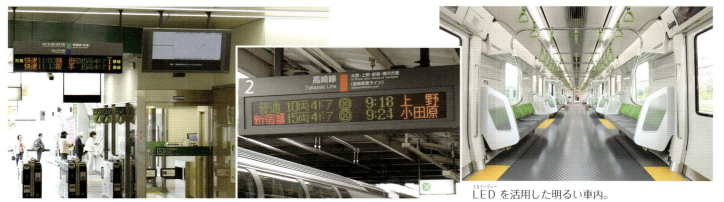

駅の改札口の掲示板。　　駅ホーム上の発車標で発車時間がわかります。　　LEDを活用した明るい車内。

ギャラリーの照明
絵や作品をここちよい雰囲気の中で楽しませるのもあかりの役目です。

植物栽培
太陽光の代わりに、白熱電球より寿命の長い高輝度放電ランプや、LEDなどの人工光で植物を生育します。農薬を使わず計画的に栽培することができます。（グリーンハウス宮崎）

彫刻家イサム・ノグチのAKARI照明

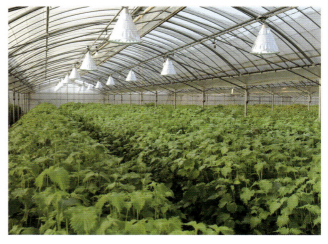

日本のいろいろなあかりスポット

小さなあかりで、心はなごみます。たくさんのあかりは、わたしたちをはげまし、なぐさめ、心をときめかせます。イルミネーションやライトアップなど、日本にはすてきなあかりがあふれています。いろいろなあかりスポットを見ていきましょう。

札幌ホワイトイルミネーション

1981（昭和56）年に第1回、最初は1,048個の電球のみでした。きびしい冬の札幌に、年々あかりが広がり、冬のあかりの行事として、今は45万個のLEDや電球がきらめいています。（北海道札幌市）

会津絵ろうそくまつり

1本1本手作りで作られる絵ろうそく。冬の会津の御薬園と鶴ヶ城が和ろうそくのあかりで、あかあかとゆらめくさまは、冬の会津のあかりの世界です。（福島県会津若松市）

東京ドイツ村

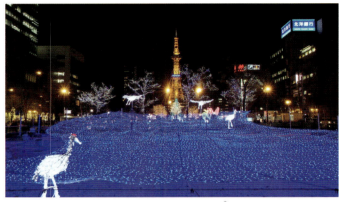

東京ドイツ村は花やイベントを楽しむテーマパークです。11月がおとずれると関東三大イルミネーションのひとつとよばれる、あかりのフェスティバルがはじまり250万個のLEDが光り幻想的な世界を作ります。（千葉県袖ケ浦市）

東京駅

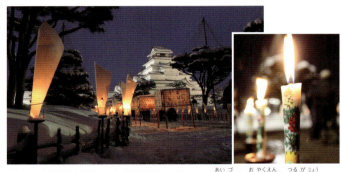

1914（大正3）年に開業した東京駅の赤レンガ駅舎は、東京の表玄関です。2007（平成19）年から5年かけてリニューアルされました。今は日没から午後9時まで6つの手法でライトアップされています。（東京都千代田区）

江の島シーキャンドル

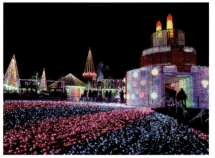

神奈川県の江の島にある展望灯台を、LED投光器でライトアップしています。電力は、太陽光の発電でまかなわれています。展望灯台に続く道も、時期によりライトアップされます。（神奈川県藤沢市）

あしかがフラワーパーク

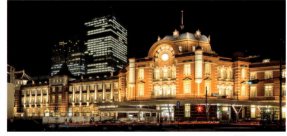
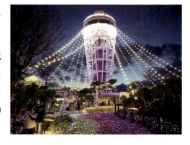

四季の花々と4～5月中旬に咲くフジの花で有名です。毎年10月下旬には関東三大イルミネーションのひとつ「光の花の庭」が開催され、光で花や自然をイメージしたイルミネーションが登場します。（栃木県足利市）

汐留イルミネーション

東京の汐留では、高層ビルの間で、約27万個のLEDを使ったイルミネーションが毎年、11月の中旬ごろからはじまります。光の中を歩くあかりの散歩道です。（東京都港区）

神戸ルミナリエ

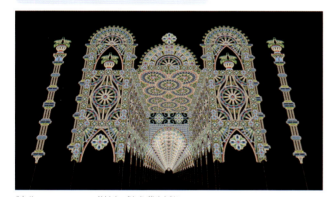

神戸ルミナリエは阪神・淡路大震災のあった1995（平成7）年に、神戸の復興と再生を願ってはじめられました。毎年12月に開催されます。すべてLEDを使った光のまばゆいアーチは、美しいあかりのアートです。（兵庫県神戸市）「KOBEルミナリエを今後も続けていくために、一人100円の会場募金にご協力ください。」©Kobe Luminarie O.C.

東京スカイツリー

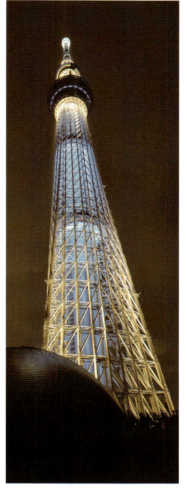
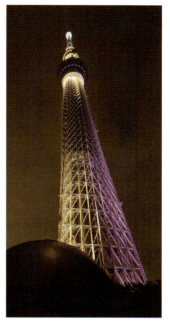

東京の新しいシンボルタワーの東京スカイツリー（高さ634m）です。夜は、LEDのあかりでライトアップされます。あかりは近くの隅田川をイメージした青の「粋」や江戸の色の紫と金色をイメージした「雅」などが夜の時間帯でかわります。（東京都墨田区）

日田千年あかり

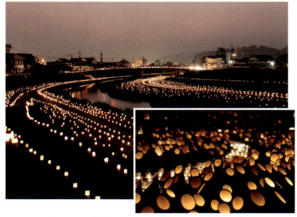

あかりが灯るのは日田市豆田町の北を流れる花月川のほとり一帯。約3万個の竹灯ろうは豆田の人が作ります。毎年11月に開催し、あかりがやさしくゆらめく、とても幻想的な日本のあかりの祭りです。（大分県日田市）

長崎ハウステンボス

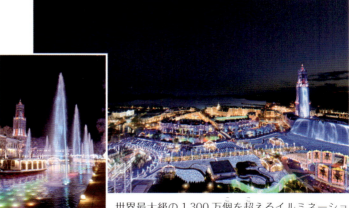

世界最大級の1,300万個を超えるイルミネーションは、まるで光の王国とよべるものです。このテーマパークに作られた「光と噴水の運河」では、船が通るたび噴水が上がり水中も虹色にかがやきます。（長崎県佐世保市）

©ハウステンボス/J16534

キャンドル作りにチャレンジ！

ろうは溶かすと、クレヨンで色づけできます。数色作って組み合わせれば、モザイク模様のすてきなキャンドルを作ることができます。家族のイベントで使ったり、プレゼントにしてもよろこばれるでしょう。

用意するもの
（90ミリリットルの紙コップ　3個分）

●材料
- キャンドル用ワックス………200グラム
（パウダー状のものが溶けやすくおすすめですが、コインのような形のものもあります。キャンドルをくだいて使ってもかまいません）
- キャンドル（長さ約5センチ）…3本
- クレヨン（好みの色）　適量
- 紙コップ（90ミリリットル）…3個以上

●使う道具
- なべ（小さめのもの）
- カッター
- トレイ（スチロールの容器や牛乳パックを切ったものでもよい）
- はさみ

※火を使うので、大人の人といっしょに作りましょう。

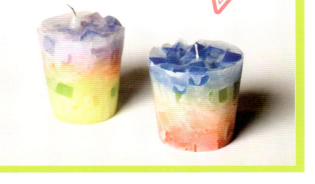

カラフルな「モザイク・キャンドル」を手作りしてみよう！

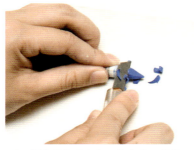

1 好みの色のクレヨンを1〜3色、カッターでけずります。

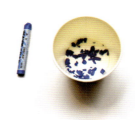

2 紙コップに**1**を入れます。

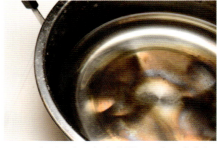

3 なべにキャンドル用ワックスを入れて、弱火にかけ、こがさないようにまぜたりなべをゆすったりしながら、ゆっくり溶かします。湯せんにかけると時間はかかりますが、こがす心配はありません。

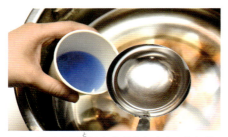

4 **2**の中に溶けた**3**を入れます。入れる量は、作る色数によりますが、2色なら3分の1量程度で、**15**で入れる分を残しておきます。

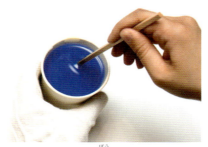

5 あたたかいうちに棒などでまぜてクレヨンを溶かします。クレヨンの量で色の濃さが決まります。

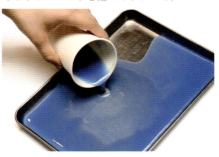

6 トレイに**5**を流し入れます。

※湯せん：なべに水を入れて火にかけてふっとうさせ、なべより一まわり小さい耐熱用のボウルを入れ、その中にキャンドル用ワックスを入れて溶かす方法。

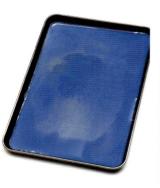 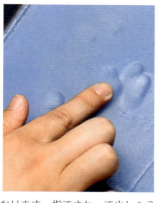 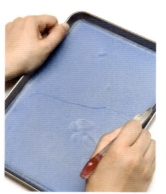 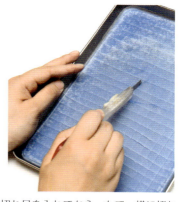

7 そのまま冷ますと白っぽくなります。指でさわって少しへこむあとが残るくらいまでかためます。かたくなりすぎると、切れ目を入れられなくなるので注意しましょう。

8 カッターで周囲をぐるりと切れ目を入れてから、たて・横に切れ目を入れます。大きさは好みでよいですが、細かいほうがきれいです。大きさにバラつきがあってもだいじょうぶです。

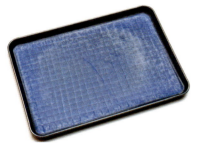 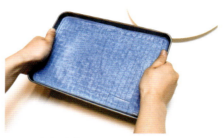 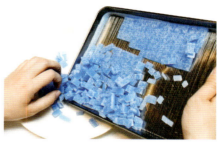

9 そのまま、しっかりかたくなるまで冷まします。透明感がでてきて、さわってもへこまない状態まで待ちます。

10 トレイをななめにひねり、かたまったワックスを割ります。パキッとはがれる部分があればよいでしょう。

11 手でほぐしながら、別の皿にうつせば、キューブワックスのできあがりです。

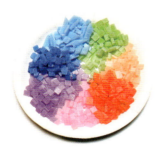 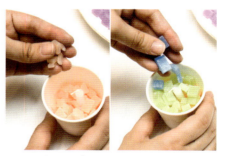

12 1〜11をくり返し、好みの色のキューブワックスを作ります。溶かしたワックスは3分の1量は残しておきます。

13 キャンドルを紙コップの中央に立てるようにします。

14 キューブワックスをキャンドルの周囲に入れて、うめていきます。紙コップの8分目くらいまで入れます。

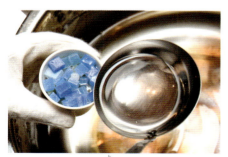 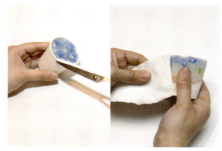 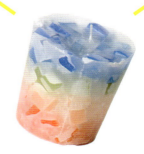

15 残しておいた溶けたキャンドル用ワックスを、少しずつ14に流し入れます。軍手などをはめて作業しましょう。

16 15が冷めてしっかりかたまったら、紙コップのふちをはさみで切り、手でめくって中身を出します。

できあがり！

もっとあかりを知ろう

あかりの歴史

暗闇を明るく照らすあかりは、人類の文明の発達と大きく関わってきました。ここでは日本を中心とした時代によるあかりの進化や発展を見ていきましょう。

●たき火からあかりの火へ

火と文明

生き物の進化の中で人類が誕生したとき、ほかの動物との大きなちがいは、火を使うことができるようになったことです。自然環境の中で静電気や落ちてきた雷などにより火事が発生し、動物たちがおそれる中、人間だけが火を利用しました。食べ物を焼くため、動物から身を守るため、そして暗がりを明るく照らすためです。これにより、夜は月あかりにたよるしかなかった生活が一変します。

人類が火を使いはじめたのは170万年前といわれたり、70万年前といわれたりで、さまざまです。また、日本列島でいつごろから人類がくらしていたのかはっきりしませんが、現在、日本最古の遺跡といわれている砂原遺跡(島根県出雲市)で、約12万年前の石器が発見されています。道具を使うという文明をもっていた日本の当時の人も、火を使っていたのではないでしょうか。

あかりとしての火

火は、くらしの中では、長い間たき火やいろりで使われてきましたが、これは調理や暖房、あかりなどをかねているものでした。その後時代が下るとあかり用に火をたく道具が登場します。外で使うかがり火なべや、室内で使うひでばちなどです。このように、用途ごとに道具を変えて火を使うことは、火の「分化」といわれます。寒い地域とちがい、暑い地域では年中火をたいていては不便です。そのため、火の分化は日本の南側でより早く発達したと考えられています。

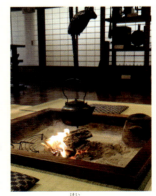

かがり火なべ　　ひでばち

火の役割

はじめは、たき火がおもな火の使い方でした。家の外や中で木を燃やし、食べ物に火を通したり、暖まったり、夜はあかりとして利用していました。その燃えている1本を取り出せば、松明になります。このようにして、少しずつ活用が広がっていったのでしょう。そして縄文時代には土器が作られていました。土器は土をこねて焼いて作ります。この時代には火をおこしたり、火かげんを調整したりする技術があったと考えられます。

また、縄文時代中期には「釣手土器」という、小さなランプのような土器が作られていました。祭りの道具といっしょに発掘されており、火は生活を豊かなものにすると同時に、神聖なものとしてあつかわれていたようです。

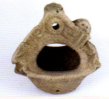

静岡県三島市観音洞で発掘された釣手土器。動物の脂を燃やしたあとがあります。

家族だんらんの場「いろり」

居間の中央などで火をたき、料理や暖房、あかりとして使われてきたのがいろりです。そこは食たくであり、家族だんらんの場であり、いやしの場でした。

古くは縄文時代の竪穴式住居にあとが残っています。家の中央に石で囲みを作り、その中で木を燃やすというそぼくなものでした。家の作りがかわり、板の間やたたみの部屋になると、その一部を切り出して、中に灰をしいて火をたくようになります。

いろりを囲むだんらんの場では、ゆれ動く炎を見たり、薪を調整したり、パチパチと木がはぜる音を聞いたりしながら、ゆっくりと時が流れます。今では一部の古い家や宿などに残されるだけになりましたが、いろりのあかりは人が集まり、きずなを深める場として見直されています。

●火の燃料のうつりかわり

太古から続く木の燃料

　火を燃やすための燃料の中でもっとも古いものは木で、今でも使われています。その中でも脂分を多くふくむものがより燃えやすく、長く燃えます。松明はマツが脂を多くふくむために漢字をあてられたと考えられています。

　昔話に出てくる「柴刈り」は、おもに細い枯れ枝を拾い集めてくることです。火がつきやすいので、燃やしはじめの燃料として便利でした。「薪割り」は太い木を燃やしやすいように割ることで、さらに乾燥させて使います。その後、油やろうそくのあかりも登場しますが、木にくらべると高価です。一部の地域では、近年まで屋内でも木を燃料としたあかりを使っていたようです。

油の登場と灯火具の発展

　油を燃料とするあかりがいつごろから日本で使われたかははっきりしません（世界的には1万年以上前から使用）。はじめは動物や魚からとれた油でしたが、燃やすと臭いので、室内向きとはいえませんでした。その後、大陸から植物油が伝わり、平安時代には国内で植物油をしぼる道具が作られます。ハシバミやエゴマなどさまざまな植物油を使っていたようですが、希少品でした。室町時代末から江戸時代にナタネ油をしぼる方法が考えられ、ナタネの生産や油の流通がさかんになり、植物油のあかりが一般にも広まります。

　この油によるあかりは一般的に「火皿」（16ページ参照）を使います。火皿を置くための灯火具は使い勝手がいいように、さまざまにくふうされました。高さをかえられる長けい、消えにくいように覆いをしたあんどんなどです。木工、陶芸、漆芸、金工など、工芸分野の高い技術もこれらの灯火具に使われています。あかりの道具には、日本の技術が結集しているといってもよいでしょう。

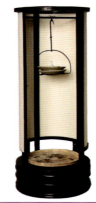

あんどん
木わくは木工と漆芸、周囲に和紙、火皿やこぼれた油を受けるあんどん皿は陶芸と、さまざまな職人の技が集まってできています。

●日本のあかりを支える和紙●

　外光をとりこむ障子や、火のあかりを紙で覆ってより明るく見せるあんどん・ちょうちんなど、紙をあかりに多用しているのは日本だけといってよいでしょう。これは、日本の和紙がうすく丈夫ですぐれているからです。特にちょうちんは、火をつけるときにたたむ必要があり、何度折ってもたえられる強さが求められま

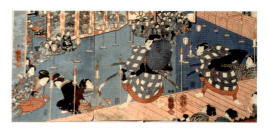

歌舞伎の一場面を描いた浮世絵（一勇斎国芳）。舞台全体を「しょく台」で、役者の顔を「面あかり」で照らしています。

面あかり

ろうそくがさかんに

　日本にろうそくが伝わったのは仏教文化とともに8世紀ごろといわれています。それはミツバチの巣で作った「蜜ろうそく」でした。ろうそくは高価な貴重品であり、使える人は貴族や僧侶などほんの一部でした。

　国内でも室町時代から、ウルシやハゼを原料としたろうそく作りがはじまりました。江戸時代には各藩で原料や製造方法が保護され、会津藩（福島県）などでは大事な資金源だったといわれています。こうして製造量が増えたおかげで庶民にもろうそくが広まります。油は液体のため、火をつけたまま移動するのはむずかしかったわけですが、ろうそくは固形のため、移動しやすいあかりとしても重宝されます。灯火具にも変化が生まれました。ちょうちんや手しょくなど（9ページ参照）、移動用の灯火具が多く作られました。

欧米から石油・ガスの輸入

　明治時代から多くの西洋の文化が入ってきます。石油ランプもそのひとつです。はじめは輸入品でしたが、1871（明治4）年に日本初の石油会社が設立され、その後まもなく国産ランプが登場します。油やろうそくのあかりよりずっと明るく、西洋的な美しいデザインがもてはやされました。

　また幕末から明治にかけ、政府が欧米へ送った使節団は、街灯による明るい夜の街を目にし、西洋文化に追いつくには街灯だと考えました。日本ではじめてガス灯がともったのは1872（明治5）年。フランス人技師アンリ・プレグラン指導のもと、実業家・高島嘉右衛門が横浜にガス会社を作り、馬車道通り（横浜市）にガス灯を設置しました。その2年後、東京の銀座にも設置されます。ガス灯はガス管を配置しなければならないため、一部の地域だけのものでした。

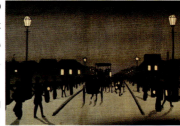

東京・日本橋のガス灯が描かれた版画「日本橋夜」（1877〈明治10〉年・小林清親）

す。さらに、白い和紙は現在の照明にも使われ、光を拡散させたり、やわらかなあかりへと変化させたりという効果が注目されています。和紙は、日本の美しいあかり文化の発展に、大きな役割を担ってきました。

●電気によるあかりのはじまり

火のないあかりへ

　長い歴史の中で、燃料は木・油・ろうそく・石油・ガスと変化しても、あかりの光は「火」でした。それが電気のあかりの発明により大きく変化します。これまで対象のものを照らすのが目的だったあかりが、室内全体など場を明るくするようになりました。1802（享和2）年に、大気中の放電による電極の発光を利用したアーク灯がイギリスで発明され、1882（明治15）年、東京銀座に街路灯がつきました。まばゆい光はろうそく2,000本分の明るさといわれ、人々をおどろかせたといいます。さらに火事がおきにくいという特徴から、安全な街づくりにも役立ちました。電灯としてはすぐに白熱電球にとってかわりますが、その強い光は、遠くまで照らせるサーチライト（灯台など）や映画の映写機などに長く使われました。

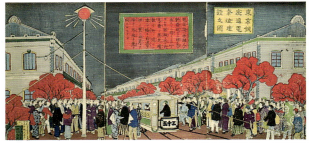

1883（明治16）年に描かれたアーク灯「東京銀座通電気燈建設之図」（歌川重清）

白熱電球の登場と進化

　アーク灯の光は明るすぎて、家庭の電灯としては不向きでした。そして開発されたのが白熱電球です。発明者についてはさまざまな説がありますが、発電機から配線をつなげて各所で使えるようにしたのはエジソン（1879〈明治12〉年炭素電球発明）です。そのエジソンの電球のフィラメント（明るくなる部分）には、日本のタケが使われました。日本では1885（明治18）年にはじめて白熱電球を点灯。1889（明治22）年には藤岡市助が「東京電燈（東京電力の前身）」の技師時代に白熱電球の製造実験に成功します。1890（明治23）年、藤岡は三吉正一と「白熱舎（東芝の前身）」を設立し、白熱電球の本格的な製造を開始しました。

　その後、タングステンフィラメント（金属製）が誕生し、より安定したあかりになります。さらに寿命を長くした「二重コイル電球」（1921〈大正10〉年）、まぶしさをおさえた「内面つや消し電球」（1925〈大正14〉年）を日本人が考案し、その後、1976（昭和51）年に「シリカ電球」が登場するまで、広く使われました。

エジソンが発明した、フィラメントに炭素を用いた炭素電球をもとに複製した電球です。

電気が一般家庭へ

　電灯の登場により、日本でも急速に電気事業が発展しました。アーク灯の時代はまだ電池式の電気によるあかりでしたが、時代をへて1887（明治20）年に日本初の火力発電所が東京に誕生し、家庭配電を開始。各地に発電所が作られ、少しずつ電気が一般家庭へ送られるようになります。1892（明治25）年には「電灯1万灯祝典」がおこなわれ、1922（大正11）年ごろには東京市内のほぼ全体に電灯がいきわたりました。

　当初の電球は高価なうえに切れやすいというもので、家庭では来客時につけて見せるぜいたく品だったようです。質がよくなり大量生産ができるようになると、ねだんも下がります。さらに日本の低い天井から照らすにはまぶしすぎたガラスを白くくもらせるなど電球の改善がおこなわれ（内面つや消し電球）、一般に広まりました。

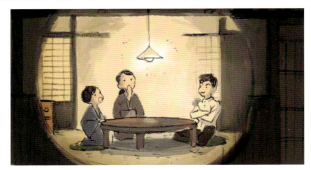

電灯のうつりかわり

　家庭で使われるあかりとして次に注目をあびるのが蛍光灯です。日本ではじめて作られたのは1940（昭和15）年ですが、広まるのは数年後です。電球にくらべて消費電力が少ないうえ、寿命が長いという長所から、日本では1960年代ごろから急増し、1970年代には白熱電球を上回るようになります。今でも白熱電球と蛍光灯両方を使っている家庭が多いでしょう。

　そして、あかりは省エネルギーに力を入れるようになります。蛍光灯の長所を生かした「電球形蛍光灯」が登場。細長い蛍光管を曲げてコンパクトにし、白熱電球のソケットにつけて使えるようにしました。さらに省電力のあかりとして、LEDがあります。日本人が活躍して1993（平成5）年に青色のLEDが開発されたことで、これまであった色と合わせて白色発光ができるようになりました（14ページ参照）。そのおかげで使いやすい光となり、電球や蛍光灯の形で商品化され、省エネルギーのあかりとして広まっています。さらには次世代のあかりとして有機ELも期待されています。

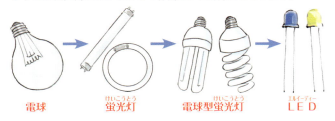

電球 → 蛍光灯 → 電球型蛍光灯 → LED

世界のあかり

外国のあかりを見てみましょう。それぞれに美しく、個性があり、祭りや教会などで使われているものもあります。あかりを見ると、文化のちがいも見えてくるようです。

ステンドグラス

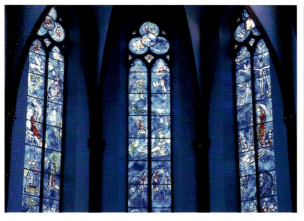

色ガラスを組み合わせて作られるステンドグラスは、キリスト教の教会に多く見られます。外の光をやさしくとりこむ美しい窓には、聖書の教えが描かれています。写真右はケルン大聖堂、左は画家マルク・シャガール作のマインツの聖シュテファン教会のステンドグラスです（ともにドイツ）。

たいまつを使う祭り

スコットランドのケルト民族は、火の女神・ブリギッドの聖なる日（2月上旬）に「インボルク」とよばれる祭りを行います。春の種まきの季節の前に、たいまつを持って行列し、収穫にまつわる神に祈る行事です。

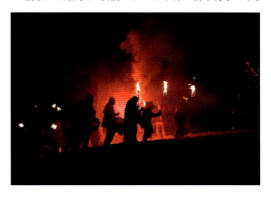

祈りの灯ろう

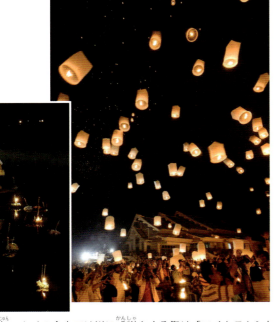

毎年11月下旬、タイの全土では川に感謝をする祭り「ロイクラトン」がおこなわれます。ロイは浮かべる・流す、クラトンは灯ろうという意味です。バナナの葉などで小さな船を作り、供え物とろうそくをのせて川に流します。一部の地域では、紙で作った熱気球のとうろうを空に飛ばす行事も見られます。

ラスベガスの照明

アメリカのラスベガスは世界的にも有名な、店や劇場の宣伝に使われるネオンサインの多い街です。現在では、LEDが多く使われています。

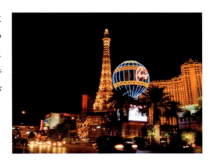

ちょうちんのある町並み

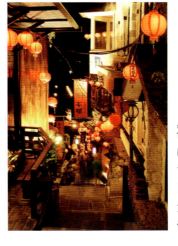

台湾の北部にある観光地九份は、昔の町並みが残るところです。夜にはぼんぼりのあかりがつらなり、幻想的な雰囲気です。昔の日本の景色にも似ています。

人々の祈りとあかり

古代から、あかりは神聖なものとしてあつかわれていました。それは今でも引きつがれ、各地域のさまざまな祭りや神事として残っています。いくつか見ていきましょう。

熊本「火振り神事」

熊本県阿蘇山の北のふもとにある阿蘇神社の五穀豊穣を祈る行事で、国の重要無形文化財に指定されています。儀式の内容は農業の神と姫神との結婚式です。毎年3月の中ごろ、神職とつきそい人が姫神をむかえに行き、夕方に阿蘇神社へ帰ってきたときに地域の人々が楼門前で火のついた松明を振ります。松明は神の結婚の祝福と豊作を祈って振られます。

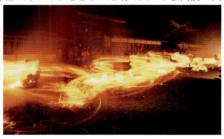

なわの先につけたわらの束に火をともし、いきおいよく振り回す様子。

岐阜「三寺まいり」

飛騨古川で300年以上続く冬の伝統行事です。浄土真宗を開いた親鸞聖人をしのんで、命日1月16日の前日の夜に、町内の人々が三寺（円光寺・真宗寺・本光寺）にもうでたことがはじまりといわれています。地元有志の人達が「三嶋和ろうそく店」（10～12ページ参照）に依頼し、重さ約13キロもある大ろうそくを各寺へ奉納しています。

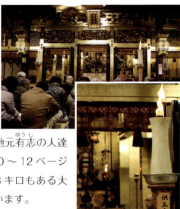

大ろうそくは、製作に数か月かかります。

青森「ねぶた祭」

「ラッセーラー」などのかけ声とともに街を練りまわる大きなねぶたの祭りは、夏の青森の代表的な行事です。もともとは七夕の無病息災を祈る灯ろう流しが起源といわれ、さらに先祖を供養する盆や、海運安全への祈りなど、さまざまな意味をふくめながら発展していきました。県内各地でおこなわれ、全国からたくさんの人々が訪れます。

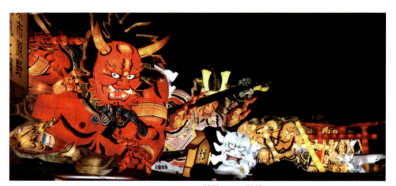

ねぶたは針金などを骨組とし、和紙をはって作られます。

「京都五山送り火」

京都五山送り火は、盆のよく日（8月16日）におこなわれる宗教行事です。盆地にある京都の街を囲む山々に火をともし、文字や図形をあらわします。東山如意ケ嶽（大文字）と大北山（左大文字）「大」の文字、松ケ崎西山と東山は「妙」「法」の文字、西賀茂船山は「船」の図形、上嵯峨仙翁寺山は「鳥居」の図形が、暗闇に浮かびあがります。各山で送り火の方法はことなり、参拝者の願いを書いた護摩木を受けつけて、送り火で燃やすところもあります。

はじまりは室町時代以降といわれ、少しずつ今のかたちになりました。宗教行事でありながら、数百年の間、地元で受けつがれてきた行事です。五山送り火は京都の夏の風物詩であり、人々の信仰のあらわれでもあります。

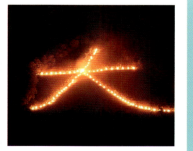

盆の迎え火・送り火

先祖の霊が帰ってくるといわれる夏の日の夕方、「迷わずに帰ってきてください」と目印のためにたくのが「迎え火」、ふたたびあの世へ送り出すのが「送り火」です。地域により日程や方法はさまざまですが、7月13～15日、または8月13～15日に、家の前でアサの茎などを燃やす方法が一般的。ちょうちんをぶら下げる地域もあります。

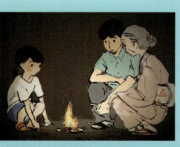

あかりに関わる仕事をするには

和ろうそくなど伝統的なあかりに関係する仕事と、電球やLEDなどさまざまな照明をデザインする仕事について紹介します。

伝統的なあかりの仕事

　和ろうそくは、今も神社や寺院、茶道、祭り、イベントのほか、一般のくらしの中などで使われ、天然の材料でできているため環境にやさしいあかりとして注目されています。伝統の技を引きつぐ仕事として、さらに神仏に関わる物を作る仕事として、職人はみなさん誇りをもっています。

　伝統の技の世界に入るには、まず「この職人になりたい！」という熱意がたいせつです。そして、先人たちが受けついできた貴重な技を、さらにつなげていく覚悟も必要です。和ろうそくの世界は、「家業をつぐ」というかたちで職人になる人が多いようです。和ろうそく職人になるには、はじめは作業を見ることからはじまります。準備を手伝い、材料にふれることでいろいろなことを学びます。そうしてろうの準備をしたり、実際に何度も作りながら、何年にもわたり技をみがいていくのです。技の習得には限りがなく、60歳になっても、70歳になっても、いつまでも修行だといわれます。

父の仕事を尊敬し、自然と職人の道へ

三嶋和ろうそく店
8代目　三嶋 大介 さん

　おさないころからあたりまえに父・順二さんの仕事を見てきた大介さんは、大学を卒業後、弟子となり3年目。今は販売の手伝いをしながら、ろうそく作りを少しずつ学んでいるそうです。「神仏に関わる物を作らせてもらっていることを、ありがたく思っています」と、大変なこともたくさんありますが、やりがいを強く感じているといいます。

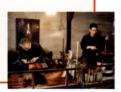

あかりをデザインする仕事

　あかりは、ただ物が見えればよいというものではありません。リラックスしたい空間なのか、仕事に集中したい場なのか、商品や美術品をどのように見せたいのかなど、その場に応じて明るさや色などを変え、光源や照明器具を変える必要があります。照明デザイナーは、電球や蛍光灯、LED、有機ELほか、さまざまなあかりの特性を知り、デザインしています。

　具体的には、照明器具のデザインから、室内や会場などの建築照明演出やイルミネーションなど、幅広い活躍の場があります。大学などで、美術、デザイン、空間演出、照明工学などを学び、照明のメーカーや販売会社、インテリアや照明のデザインの会社に入るとよいでしょう。そこでセンスや技を身につけながら、活躍の場を探します。また、演劇・コンサートなどの舞台や、テレビ・映画などの映像の照明の仕事は、それぞれ関連の会社に入り、技術を身につける必要があります。

和の精神を照明デザインに生かして

照明デザイナー・照明文化研究会 会長
落合　勉 さん

　日本のあかり文化は、歴史をふくめ、世界的に見てもとてもすばらしいものです。実際に、LEDのあかりプロジェクトでヒントにしたのは、和紙の透過光や反射光の応用で、それは日本特有のやわらかいあかりです。他国にはないこの文化は日本の財産といえます。照明デザインの道を目指すなら、新しい技術とともに日本のあかり文化も学びましょう。

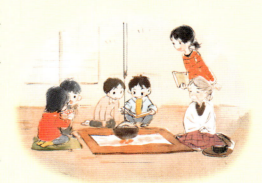

あんどんをイメージしたLEDのスタンド照明

あかりと日本

　わたしたちにとって「あかり」とはなんでしょう。月は「ひかり」とも「あかり」ともいいますが、太陽は「あかり」とはいいません。ここから考えると、暗がりを照らすのがあかりと考えられます。あかりの代表は「火」です。最近のくらしでは火を見ることは少なくなりましたが、昔の人たちは火を見ながらくらしていました。やわらかく光るあんどんのあかりであったり、ゆらめくろうそくの炎であったり、ガラスにキラキラ反射するランプのあかりであったり。火を使うあかりの道具は使いやすさや見た目の美しさも求められ、多くの種類が登場しました。

　あかりは進化し、電気によるあかりが一般的になり世の中を明るく便利にしてくれました。安全な街を作り、植物の栽培でも活躍しています。LEDなどの省エネルギーのあかりは、地球環境保護にも関わっています。これらはますます進化していくことでしょう。

　電気によるあかりと昔からの火のあかり、両方を上手に利用すれば、楽しい豊かなくらしとなるでしょう。

著者…和の技術を知る会
撮影…イシワタフミアキ
装丁・デザイン…DOMDOM
イラスト…坂本真美（DOMDOM）
編集協力…山本富洋、山田 桂

■撮影・取材協力
（公財）日本のあかり博物館
　長野県上高井郡小布施町小布施973
　http://nihonnoakari.or.jp/
三嶋和ろうそく店
　岐阜県飛騨市古川町壱之町3-12
アトリエ灯AKARI
(一社)照明学会／照明文化研究会（落合勉）

■参考資料
『あかり 国指定重要有形民俗文化財灯火具資料図録』（公財）日本のあかり博物館編・発行 1997
『くらしを変えてきたあかりの大研究―たき火、ろうそくからLEDまで』坪内富士夫・藤原工監修、深光富士男著／PHP研究所 2010
『あかりの古道具』坪内富士夫著／光芸出版 1987
『あかりの百科』松下電器照明研究所編／東洋経済新報社（ミニ博物館）1992
『おもしろサイエンス照明の科学』高橋俊介監修、照明と生活の研究会著／日刊工業新聞社 2008
『ロウソクと蛍光灯 照明の発達からさぐる快適性』乾正雄著／祥伝社 2006
『よくわかる LED活用入門』臼田昭司著／日刊工業新聞社 2007

■写真・図版・資料協力
P1～3 ＜本扉／はじめに／もくじ＞
会津絵ろうそくまつり：会津絵ろうそくまつり実行委員会、歌舞伎浮世絵・手しょく・石油ガス灯・モザイクキャンドル：（公財）日本のあかり博物館、和ろうそく製造：三嶋和ろうそく店、汐留イルミネーション：（公財）東京観光財団、東京銀座通電気燈建設之図：マスプロ美術館蔵

P4～5 ＜身のまわりのあかり＞
障子あかり：高山陣屋（岐阜県）、室内照明：柿下木材工業所／匠館、スタンド：越前和紙の里 紙の文化博物館、街灯：馬車道商店街協同組合、月あかり：（一社）南城市観光協会、夜景：（一社）函館国際観光コンベンション協会、古川祭：飛騨市、ライトアップ：下呂市

P6～9 ＜日本のあかり道具＞
かがり火：（株）マグネッツ、ほかすべて：(公財)日本のあかり博物館

P10～13 ＜あかり作りの技を見てみよう＞
和ろうそく製作工程・材料（ハゼの実以外）：三嶋和ろうそく店、ハゼの実：（公財）日本のあかり博物館、京都の和ろうそく・鶴岡の和ろうそく・七尾の和ろうそく・越後の和ろうそく：アトリエ灯AKARI、岡崎の和ろうそく：磯部ろうそく店

P14～15 ＜新しい省エネルギーあかりの技術＞
LED電球：岩崎電気（株）、LEDシーリングライト：パナソニック（株）、東京スカイツリー：（画像提供）東武鉄道（株）・東武タワースカイツリー（株）／（商標）東京スカイツリー、スカイツリーは東武鉄道（株）・東武タワースカイツリー（株）の登録商標です、LED発光ダイオード：東芝未来科学館、光るチューリップ・桜の妖精・Habataki・有機ELパネル：コニカミノルタ提供

P16～17 ＜あかりの光るしくみを知ろう＞
法隆寺灯台（火皿）・つりランプ・明るさの比較を知ろう：（公財）日本のあかり博物館、ガス灯：馬車道商店街協同組合、国産電球・二重コイル電球：東芝未来科学館

P18～21 ＜あかりの活躍を知ろう＞
リビング・食卓・寝室・洗面所・浴室・玄関・読書のあかり：パナソニック（株）、都会のあかり・橋：（公財）東京観光財団、スタジアム・水族館・駅前・防犯灯・トンネル・植物栽培：岩崎電気（株）、空港：国土交通省 東京航空局 東京空港事務所、灯台のあかり：海上保安庁、漁船：国立研究開発法人 水産総合研究センター、電車と電光掲示：JR東日本、ギャラリーの照明：吉島家住宅「井戸端ギャラリー」（篠田桃紅／剣持勇／イサム・ノグチ／ジョン・ルイス作品展示）

P22～23 ＜日本のいろいろなあかりスポット＞
札幌ホワイトイルミネーション：（一社）札幌観光協会、会津絵ろうそくまつり：会津絵ろうそくまつり実行委員会、東京ドイツ村：東京ドイツ村、東京駅：JR東日本、江の島シーキャンドル：藤沢市観光協会、あしかがフラワーパーク：あしかがフラワーパーク、汐留イルミネーション：（公財）東京観光財団、東京スカイツリー：（画像提供）東武鉄道（株）・東武タワースカイツリー（株）／（商標）東京スカイツリー、スカイツリーは東武鉄道（株）・東武タワースカイツリー（株）の登録商標です、神戸ルミナリエ：©Kobe Luminarie O.C、日田千年あかり：日田市観光課、長崎ハウステンボス：ハウステンボス（株）

P24～25 ＜キャンドル作りにチャレンジ！＞
すべて：（公財）日本のあかり博物館

P26～31 ＜もっとあかりを知ろう＞
釣手土器：三島市教育委員会、かがり火なべ・ひでばち・あんどん・歌舞伎浮世絵・面あかり・版画「日本橋夜」・複製電球：（公財）日本のあかり博物館、東京銀座通電気燈建設之図：マスプロ美術館蔵、ケルン大聖堂：© GNTB/ Keute, Jochen、マインツ聖シュテファン教会：© GNTB/ Kiedrowski, Rainer、インボルク：(CC) malcolm、ロイクラトン：日本アセアンセンター、ラスベガス：©Tomo.Yun（http://www.yunphoto.net）九份：台湾観光局、火振り神事：熊本県、三寺まいり：（一社）飛騨市観光協会、ねぶた祭：青森県、京都五山送り火：五山送り火連合会／京都市、伝統的なあかりの仕事：三嶋和ろうそく店、あかりをデザインする仕事：照明学会／照明文化研究会（落合勉）

（敬称略）

子どもに伝えたい和の技術5　あかり

2016年2月 初版第1刷発行　　2025年1月 第5刷発行

著 …………… 和の技術を知る会
発行者 …………… 水谷泰三
発行所 …………… 株式会社 文渓堂　〒112-8635　東京都文京区大塚3-16-12
　　　　　　　　　　TEL：編集 03-5976-1511
　　　　　　　　　　　　　営業 03-5976-1515
　　　　　　　　　　ホームページ：https://www.bunkei.co.jp
印刷 …………… TOPPANクロレ株式会社
製本 …………… 株式会社ハッコー製本
ISBN978-4-7999-0147-2/NDC508/32P/294mm×215mm

©2016 Production committee "Technique of JAPAN" and BUNKEIDO Co., Ltd.
Tokyo, JAPAN. Printed in JAPAN
落丁本・乱丁本は送料小社負担でおとりかえいたします。定価はカバーに表示してあります。